į 1 4 No. 1